Dieses v e r f ... Malbuch gehört:

NAME

VORNAME

www.ingramcontent.com/pod-product-compliance
Lightning Source LLC
Chambersburg PA
CBHW080127240526
45466CB00022BA/2753